世界文学名著连环画收藏本

红 与 黑 ⑤

原　著：[法] 司汤达

改　编：冯 源

绘　画：焦成根　王金石
　　　　莫高翔　陈志强

CNS | 湖南美术出版社

《红与黑》之五

　　于连与元帅夫人的交往让玛特儿小姐忍无可忍，终于主动扑入于连的怀抱。于连欲擒故纵，直到她怀孕；侯爵大发雷霆，于连当场写下遗书表示自杀谢罪。玛特儿小姐却不妥协，侯爵拗不过女儿，为于连假造了身份，并弄来一张骑兵中尉的委任状！就在此时，德·瑞那夫人来信揭露于连！于连乘德·瑞那夫人做祷告时向她开枪，被判极刑。于连的认罪感动了德·瑞那夫人，她反而原谅了他，不顾一切来探监；玛特儿小姐更是爱他了。于连被砍头后，玛特儿小姐抱着他的头，送他去墓地。三天后，德瑞那夫人在深哀剧痛中失去了生命……

1．一个月来，于连最快乐的时刻是牵马回马棚时。马蹄声和他呼唤仆人的声音往往引得玛特儿闻声而往窗前窥视，于连隔着窗纱就可以看到她的倩影，而她是无法看到他帽檐下的眼睛的。

2. 他抄写的情书一封比一封更无聊，比公文还啰嗦。他微笑道："我将有幸把这些信塞满元帅夫人的抽屉了。可这事怎么收场呢？"

3. 当抄到第十五封信时，他收到了元帅夫人的晚餐请帖。他高兴地想："她虽没有回信，但对我信中表现的感情是宽容的。"

4. 他机械地执行计划。花菲格元帅家的晚餐很普通，谈话也使人听了不耐烦，他越来越打不起精神，腻味得快崩溃了。

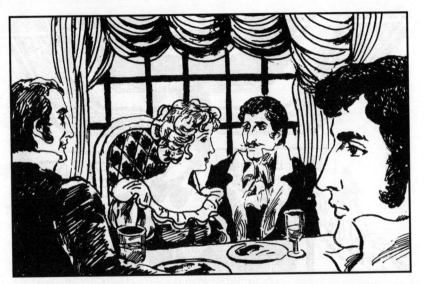

5. 每天在饭桌上看见马特儿，却不能与她说话，而且他得知她快与柯西乐结婚了，他俩的每一个举动都被嫉妒得发狂的于连看在眼里。

6. 于是他决心把王子的计划实行到底。他想："但愿我这六个星期的表演能使玛特儿回心转意，哪怕是片刻的和解我也满足了。以她那种个性，爱情是得不到稳固的保障的。"

7. 只要元帅夫人一来，玛特儿就立即离开客厅回房，她实在不愿看见于连和元帅夫人成双成对地亲密交谈。

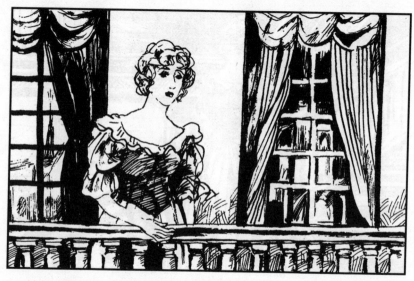

8. 她努力控制自己不去想于连，她的心灵成了激烈的战场。她想继续轻视他，可做不到。他的谈吐举止使她着迷："他是多么深刻呀！与那些愚蠢浅薄的贵族青年们相比真是天壤之别。"

9. 于连对这种无聊的生活深恶痛绝，甚至起了自杀的念头。但一看到玛特儿美丽的身姿，他又不由得强烈地眷恋起生活来。

10. 元帅夫人对于连的长信渐渐发生了兴趣，她再也不能容忍以往那种枯燥乏味的生活了。这颗道学的心灵第一次受到了感动。当她津津有味地看信时，她对仆人厌恶的神气消失了。

11. 她只要前一晚与于连亲密地交谈过一小时，第二天她的女仆就不会受虐待。有一天，她一连问了三次有没有于连的信以后，突然决定给他回信。

12. 从此她一发不可收，渐渐养成了通信的甜蜜习惯。她与于连的友情日渐深厚。她想："他谈吐动人，信也写得很好。他会有远大前程的。"

13. 她在心里盘算着把于连提拔到主教的位置上，她的有权势的叔父可以分配给他教会里最好的位置，而叔父向来对她言听计从。

14. 收到元帅夫人的回信，于连高兴得眉飞色舞："我真的成为花菲格夫人的情人了。"

15. 夫人天天来信，他就天天抄情书给她。如果夫人知道她的许多信于连根本拆都没拆开就扔进了抽屉，她的自尊心会受到多么大的刺激啊！

16. 玛特儿眼见于连对花菲格夫人发生了浓厚兴趣，打扮得像个花花公子，成为社交场中衣着最考究的人之一，她妒火中烧。

17. 关键的一天终于来了，自尊心受到残酷伤害的玛特儿忍无可忍地从仆人手中截住了元帅夫人给于连的信。

18. 她冲进图书室冲着于连激动地喊道："我再也忍受不了啦！你完全忘记了我，我是你的妻子，你没有权力这样对我！"她骄傲的声音被泪水窒息了，她几乎喘不过气来。

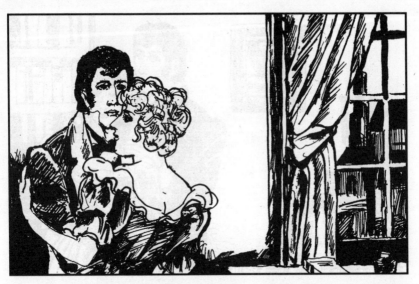

19. 这正是于连盼望已久的胜利时刻，她完全依偎在他的怀里，他快乐到了极点。

20. 他扶她坐下时，脑子里出现了以往的教训："一步走错就会全盘失败，我一旦抱紧她，表现出我的痴情，她又会轻视我、虐待我。多么可怕的性格啊！"

21. 他的手臂僵硬了，不再拥抱她。于连的冷酷使她撕裂般地痛苦，她一动不动地坐在沙发上想道："多可怕，我竟低声下气地请求和解，而且这种屈辱哀求竟被一个仆人拒绝。"

22. 她大叫起来，"我真受不了啦!"她愤怒地站起来打开抽屉，拿出一叠元帅夫人的信，失去理性地叫道："你连她的信都没有拆开，你和她相好，却看不起她，你这个一钱不值的人竟然轻视元帅夫人。"

23. 她突然跪在了于连面前说道："宽恕我吧！我的爱人，你也可以轻视我，但不能不爱我。那样我就活不了啦！"她过度激动，昏厥在地上。

24．于连自语道：“看呵！这个狂妄的女人竟匍匐在我的脚下。”这个大的转变证实了王子的计策多么高明。

25. 他扶起玛特儿，让她坐在长沙发上，一句话也不说。她苏醒过来，一个月以来，她简直在受苦刑，可她不承认这是由于在想于连。此刻，嫉妒战胜了她的骄傲，她楚楚可怜地紧偎着于连。

26. 他惊异她眼睛中的极度痛苦,极力克制着想抚摸她洁白的脖颈的欲望。他想:"我怎能为片刻的欢娱失去一切?"

27. 玛特儿脆弱无力地喃喃忏悔道："我太骄傲了，因此，元帅夫人才把你从我这儿夺去了。可是，这致命的爱情让我牺牲了一切，元帅夫人可曾付出这样的代价？"

28. 于连说："我对她多么感激，当我被人轻视时，她来安慰我，我凭什么还要再相信你的过眼烟云般的感情？你能给我一个维持长久爱情的保证吗？"

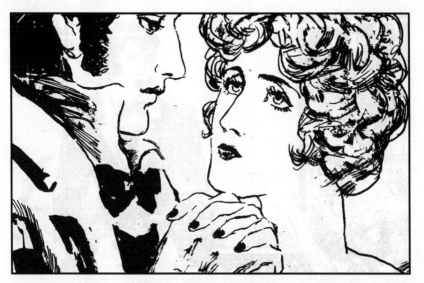

29."伟大的主呵！"玛特儿发起抖来，叫道："失去你的爱，我将永远不幸。把我拐走吧，毁了我的名誉，让我无家可归，无法反悔吧！这就是我的保证。"

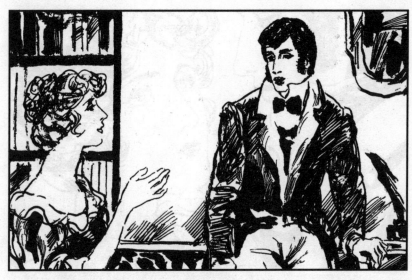

30. 他的热情就要溢出来了，无数的情话涌到了唇边。这时，失恋的经验攫住了他的心，他骤然警觉道："我在干什么？我会毁了自己。"他迅速拉开距离，脸上浮起一层含有恶意的高傲。

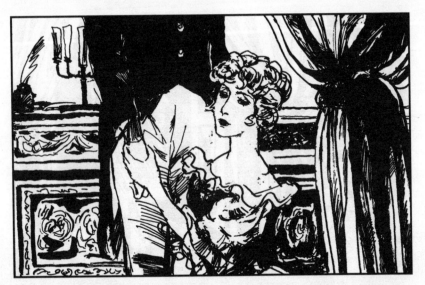

31. 这下轮到她惊讶他的反复无常了。他冷冷地说："毁了你对我有什么好处？一旦毁了你的名誉，你会恨我，不再爱我。"她紧握他的手流泪不语，她的披肩滑落下来，露出迷人的肩膀，唤起了于连甜蜜的回忆。

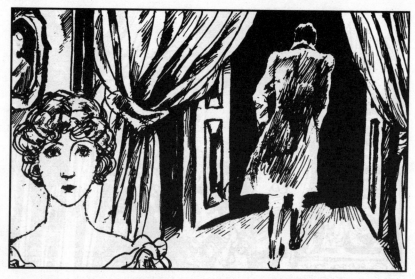

32. 他快妥协了，他感到铭心刻骨的爱直钻进他的心房深处。他鼓起勇气，抽回自己的手，用一种冷峻的态度说了一句"请允许我重新考虑这一切"就迅速离开了图书室。

33. 他回到自己的房间，跪下来，把王子给他的情书吻个不休，这是给他爱情带来转机的宝贝。

34. 他再次打开拿破仑的《圣海伦回忆录》热情地读了两个小时，心中充满了建功立业的雄心壮志。

35. 玛特儿使他的虚荣心和野心无限高涨，尽管他心中的热情如火如
荼，但他知道她在注意他的一举一动。晚上他照样陪元帅夫人看歌剧，
仍然抄情书给元帅夫人。

36. 这使玛特儿深受刺激，可她不敢干涉他，她对家里的每个人都更加傲慢无礼，唯独对于连非常柔顺。晚上在客厅里，哪怕有60个人在场，她也会把于连叫过去，跟他谈很久很久的话。

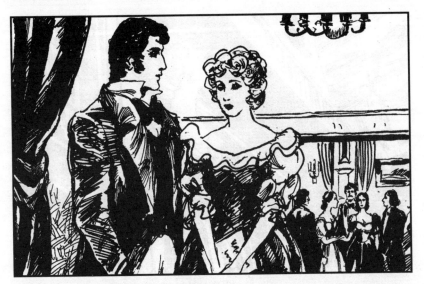

37. 于连想：要使她恐惧，她才会服从。我不给她任何爱的明确表示，要常常使她处于对我的爱情的提心吊胆之中。他掩藏着自己极度的幸福，时不时说两句严厉的话来警策她。

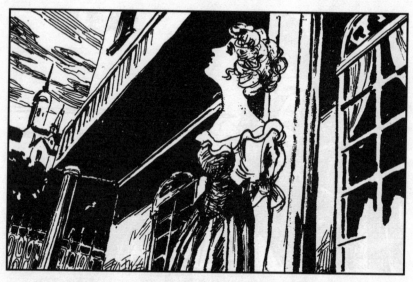

38. 当她的热情快要摧毁他的自制力时，他会骤然走开，避免自己的软弱。这种若即若离的态度使玛特儿小姐急切盼望着与他亲近的机会，她有生以来第一次陷进了爱情的困惑之中。

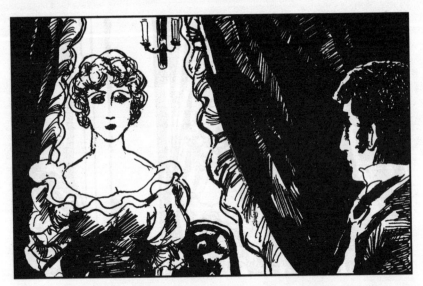

39. 一个新的情况使于连终于放弃了不得已而装出来的残忍和冷淡，使他如释重负。玛特儿怀孕了，她欣喜地告诉于连："你还怀疑我吗？我永远是你的妻子，这个孩子就是我们爱情的保证。"

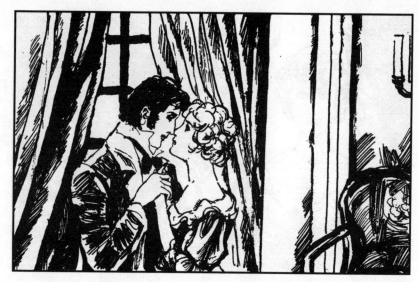

40. 于连大大地震惊了，他从未像现在这样深深地爱着她。他再也没有勇气对她继续冷淡了："这个可怜的女子为了爱我毁了自己的一切，我怎么能这样残忍地待她？"

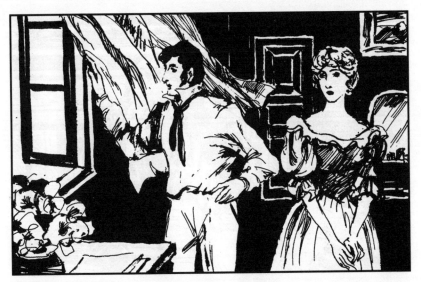

41. 玛特儿准备告诉父亲，于连说："不，我绝不怕他。我是可怜我的恩人。是侯爵提拔我成为一个上流社会的人，他给了我十字勋章，可是我却勾引他的女儿。"他还有一个担心就是她招认了他们的爱情，他们会被拆散。

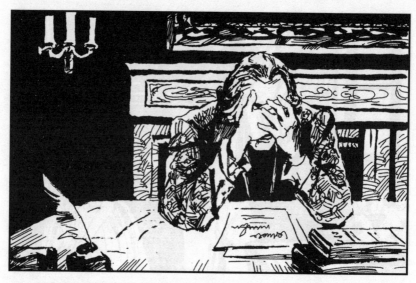

42. 星期二的午夜，侯爵赴宴回来，看到了女儿给他的信，这封情辞恳切的信长达8页，玛特儿直截了当地谈到了与于连的爱情，谈到了他们的孩子，她为自己选择丈夫而感到骄傲。侯爵给气懵了。

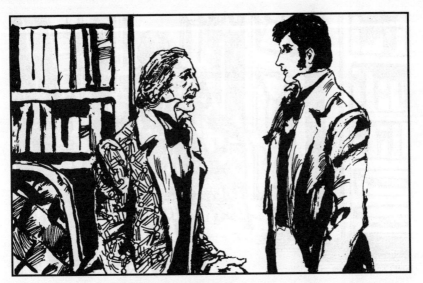

43. 于连被叫到侯爵的书房，侯爵怒不可遏，大发雷霆。于连从容地说："我曾尽力为您效劳，您也慷慨地提拔了我，我很感激。可我才22岁，了解我内心的只有您和那可爱的人……"

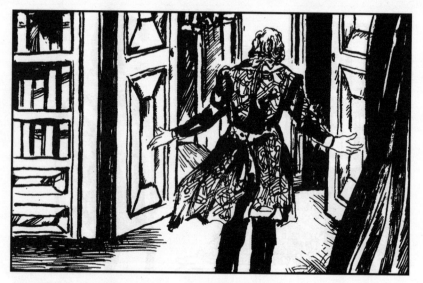

44."魔鬼,可爱的,可爱的,你觉得她可爱的那一天你就该滚蛋!"
侯爵像一头困兽,怒气冲冲地走来走去。

45．受到这样的侮辱，于连立刻走到桌边写道："我早就厌倦了生活，我要结束我的生命。我怀着感恩与赔罪的心情，请求侯爵原谅我死在他的府第中所引起的麻烦。"

46. 然后他把遗书交给侯爵说："杀死我吧！我的遗书可以说明我是自杀。"侯爵怒吼道："你给我滚！"

47. 于连出来后想："我把杀死我的责任揽在自己身上，这是使侯爵满意的唯一方法，可是我未出世的孩子怎能没有父亲！"危险的担忧攫住了他，他决定去向彼拉神父坦白一切。

48. 第二天一大早，于连就来到彼拉神父的教堂。彼拉听完于连的叙述并不感到意外，说："我也许应该自责。我早就猜到了这桩爱情……我对您的友谊阻止了我，没有通知她的父亲……"

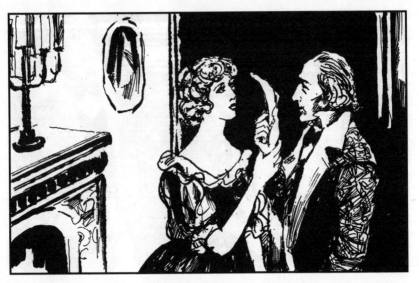

49. 此时此刻，玛特儿也正陷入绝望之中。她7点钟左右见到她的父亲，木尔侯爵让她看于连的信。

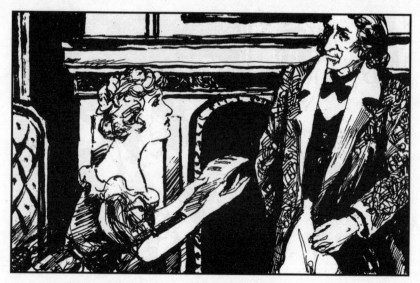

50. 看完于连的遗书，玛特儿气急败坏地对父亲说："您不能杀死他，他死了，我也活不下去。我要立刻戴孝，让全巴黎知道我是于连的寡妇。我还要发讣告，我干得出来，您等着吧！"

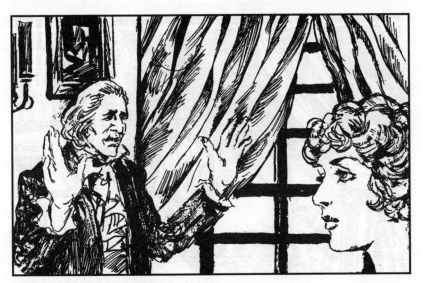

51. 面对因爱情而发狂的女儿，这下轮到侯爵目瞪口呆了，他开始理智了。他想出种种办法来劝阻女儿，可她反对他的一切提议，根本不作任何妥协。

52. 她不同意秘密分娩，要求在两周后宣布结婚，然后旅行去度蜜月，合法地生下她的孩子。侯爵怒不可遏地拒绝了她的要求。

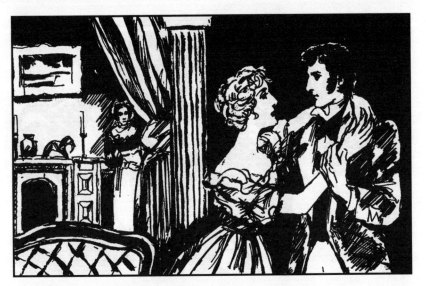

53. 于连从彼拉那儿回来，玛特儿当着女仆的面投入他的怀中，她满眼含泪哀求道："我父亲会伤害你，请你离开，别再回来。"

54. 于连毫不畏惧，她急得抱住他放声大哭："亲爱的，把一切交给我来办，你别管了，我也不愿分离，我会连篇累牍地写信给你。再见，快跑！"

55. "跑"这个字眼刺伤了于连,这位小姐喜欢命令人的脾气总是无法改变。但他还是服从了,他寄住到了彼拉家中,小姐天天去那儿与他会面。彼拉成了玛特儿的好友和支持者。

56. 彼拉劝侯爵让他们正式结婚，如果光明正大地举行婚礼，人们就没有什么可好奇的了，舆论自会平息。否则，这个门户不当的恋爱会成为经久不息的话题。

57. 可近十年来的如意梦竟被一个小仆人弄破产了，木尔侯爵无法饶恕于连，巴不得他死掉才好。过了一个月，他还没找到合意的解决办法。

58. 玛特儿不能容忍这样拖延下去，气恼地发出了"最后通牒"。她在给父亲的信中说："下个礼拜四，我就请彼拉神父主持我的婚礼，然后离家出走，没有您的召唤永不回来。"

59．侯爵在爱女面前软弱起来。他先拿出一个每年1万镑进款的存折对女儿说："给那个无赖，让他快滚，免得我后悔。"

60. 不久，于连又收到了侯爵的亲笔信，信中许诺给于连和女儿一块每年收入20600法郎的土地，然后断绝和他们的一切关系。

61．后来，于连又收到侯爵给他弄来的一张骑兵中尉委任状，他有了一个"德·拉·伟业骑士"的贵族封号。侯爵还准备改变于连的出身，使他成为被拿破仑放逐的某贵族的私生子，老索雷尔仅是他的抚养人。

62. 侯爵又以于连那个不知名的贵族父亲的名义送给他2万法郎，并让他在一年内全部花掉，不许露出穷酸相。于连终于被贵族承认了，他激动地拥抱彼拉神父。

63. 玛特儿惊喜万分，乘机提出进一步要求："爸爸，我多感激您救我。可您忘记了我的名誉在危险中，只有公开结婚才能挽救。"她的得寸进尺气坏了侯爵，他的回答毫无商量的余地："服从我，15天后我再把我的决定告诉你。"

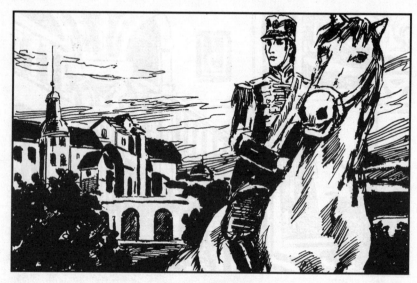

64. 这以后，法兰西陆军最出色的骠骑兵15团中出现了一个骑着价值6千法郎的名马的骑士。他的风度、骑术和剑术是那样惹人注目。他陶醉在野心和虚荣中，注意力全部集中在他的仪表和气派上。

65. 他野心高涨，名利的欲望愈燃愈烈，在这种狂欢的心情中，他收到了玛特儿的来信："全完了，亲爱的，快跑回来，牺牲一切。"他惊呆了，一下子从幸福的顶峰跌入万丈深渊。

66. 几分钟以后，于连请了假。他忧心如焚，以难以置信的速度飞马回到了巴黎。

67. 玛特儿一见到他就立刻投入了他的怀抱，她绝望地说："一切都完了，这是爸爸的信。他怕看见我的眼泪，已经走了。"

68. 于连打开了侯爵的信："我不幸的女儿，这是德·瑞那夫人的来信。你要正视这个可怕的事实：于连是为了金钱和地位而引诱你。我绝不宽恕他，绝不允许你们的婚姻。否则你将失去你的父亲。"

69. 于连冷冷地翻开了第二封信——信上满是泪痕，确是德·瑞那夫人的亲笔："于连贫穷而贪婪，他成功的诀窍在于专门诱惑主人家软弱而不幸的女人，来替自己取得地位和财产……"

70. 于连看完信只说了一句话："我不能怪侯爵，哪个父亲愿把自己的爱女嫁给这样一个人呢？再见吧！"他撇下玛特儿，跳上了一辆邮车。

71. 玛特儿连叫带喊地追了出来，一直追到街上。但是铺子门口的商人们都认识她，他们的眼光逼使她退回到花园里去。

72. 一个星期日的早上，于连来到了维立叶尔市的一家武器店，买了一支装上子弹的手枪。

73．在德·瑞那夫人往常做弥撒的时间里，他走进了教堂，看见离他几步远的地方，他曾热烈地爱过的女人正在虔诚地祈祷。

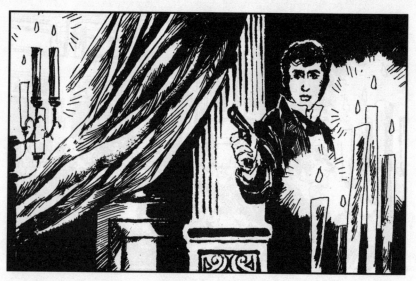

74. 他的手抖得厉害，最后，他终于鼓起了勇气，在夫人低下头去的一刹那，枪响了，没打中。

75．又一枪，她倒下了。所有的信徒们惊得乱跑，而于连站着不动，仿佛失去了知觉。

76. 一个狂奔的女人撞倒了他，没等他爬起来，就被警察抓住了胳臂。

77. 于连被投进了监狱。他清醒过来的第一个意识就是："全完了，断头台在等着我。"他不能再想下去了。

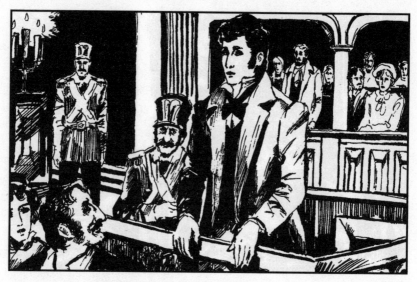

78. 提审时，于连对检察官说："我蓄意杀人，刑法1342条写得很清楚，我应被判死刑，我也准备去死。"

79. 审讯结束后，他坐下来给玛特儿写信："我报了仇，还有两个月，我将死去。你别给我写信，我是不会回信的。请你拿出坚强的性格来吧！这是我对你最后的崇拜了。"

80. 其实，德·瑞那夫人只被一颗子弹击中了肩膀，另一颗射穿了她的帽子。当医生宣布她脱离危险时，她感到愁苦不堪。很久以来，她就不想活了。

81. 她的痛苦是与于连离别造成的，但是她的道德观硬把这种愁苦认作是对自己过失的悔恨，而不是相思，她想："死在于连手中多么幸福，可我为什么不死呢？"

82. 她稍好一点，就立刻吩咐仆人去贿赂狱卒，叫他们不要虐待于连。于连因此才受到人道的待遇。

83. 第二天早上，于连给了看守几个金币，向他们打听自己的案情。看守殷勤地告诉他："德·瑞那夫人正在康复中。这个情况会有利于你的法庭辩护的。"

84．"怎么，她没有死吗？"于连忍不住叫道。他控制不住自己的眼泪，无比感动地跪了下来，"伟大的主呵！她没有死。我知道，她不会计较我向她开枪的，她会宽恕我的一切。"

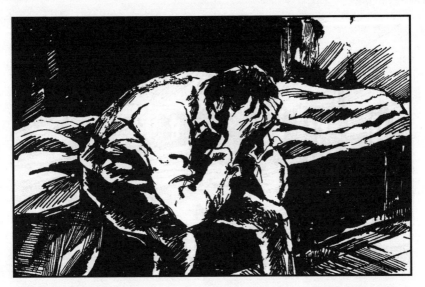

85. 他泪如泉涌，哭得死去活来。在这崇高的时刻，他相信天主是存在的。他开始懊悔自己的罪行。夫人平安的消息使他因痛苦而疯狂的心平静下来。他感谢上苍没让他杀死她。

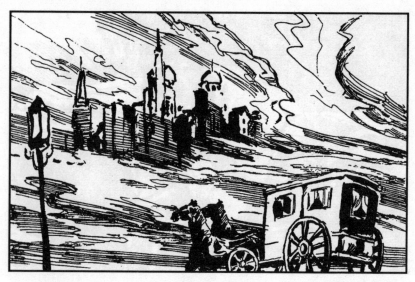

86. 夜半12点，于连被几个宪兵带上一辆驿车。第二天早晨，他被解送到贝尚松监狱。

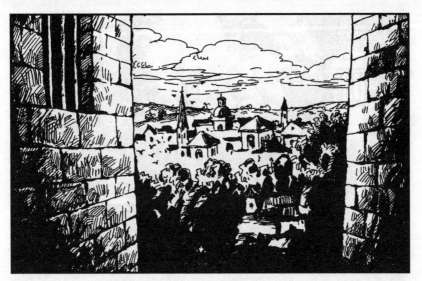

87. 在这里，于连受到客气的对待，被安置在一座哥特式主塔楼的楼上。这是14世纪初期的建筑，从两堵墙之间的狭窄的间隙望出去，可以看到一片美丽无比的景致。

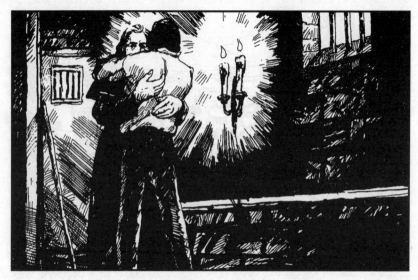

88. 苍老的西朗颤颤巍巍地拄着拐杖来看他，他喃喃道："伟大的主呵！这怎么可能？我的孩子，你这个怪物呵！"好心的老人抱住于连流着泪，再也说不出话来。

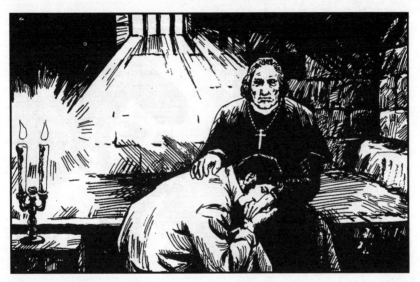

89. 于连扶他坐下，感动地说："神父，我是多么盼望你呀！"他吻西朗的手时，西朗已不会说话，这张曾非常生动的脸上，迟钝代替了过去高贵的情绪。

90. 西朗走后，于连陷入极度绝望之中，心里冰冷，欲哭无泪。

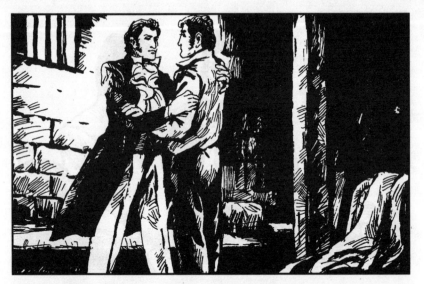

91. 富凯终于也找来了。这个善良的人难受得要命，唯一的念头就是变卖家产，帮助于连越狱。这个平时非常节省的人，为了朋友竟不惜倾家荡产。

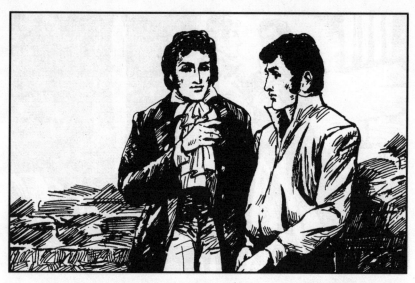

92．于连天性中善良的东西被深深打动了："巴黎有的是漂亮的人，可乡下有的是有品德的人。挥金如土的贵族们，谁肯为朋友们慷慨解囊？"

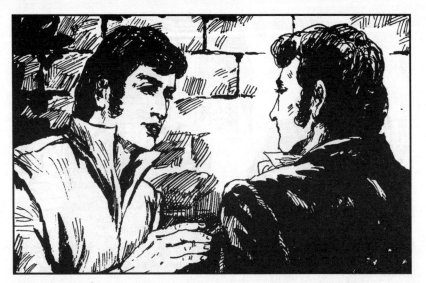

93. 富凯平时结结巴巴的语调和土里土气的模样在他眼里都不见了，他只看见他的高尚。友情给了他力量，他又坚强起来。但他拒绝越狱，他说："无罪的人逃跑是正当的，而我是有罪的。"富凯非常失望。

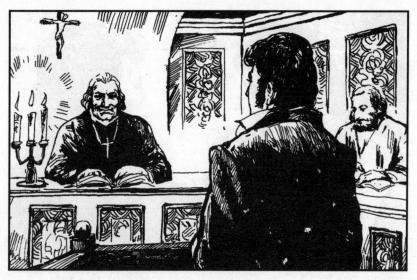

94. 这个时期内，审讯的次数变得比较频繁了。无论问多少遍，于连的
回答总是一个："我存心杀人，应当处死。"

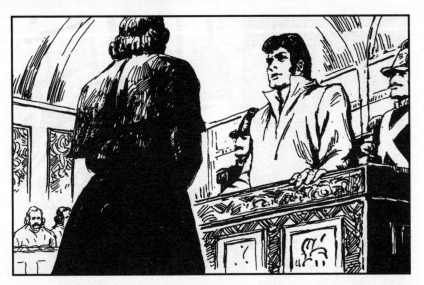

95. 律师劝他找出为自己开脱的理由，他大怒道："你们别想让我撒谎。"与辩护律师的商议和审讯，常常打断于连对夫人的甜蜜回忆，他忍无可忍发火道："你们的工作实际上很简单，按法律判刑就够了。"

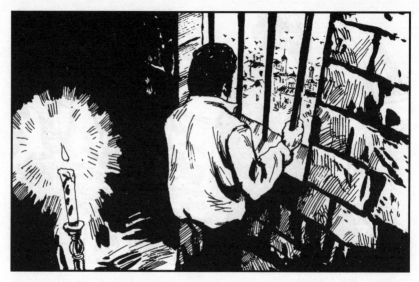

96. 他的强硬刺伤了审判官的自尊，想把他迁到可怕的地牢去，幸亏富凯上下活动，才把他仍旧留在高层的美丽的房间里。

97. 富凯走后的第二天早上，于连被开门声惊醒，一个乡下装束的妇人投入他的怀抱，他简直认不出这竟是玛特儿。她激动地说："亲爱的，你没有罪，这是高贵的复仇。"她觉得她勇敢的祖先波里法斯复活了。

98. 他轻声责备道："亲爱的，你来这里会引起人们的猜疑，对你的父亲又会是一个打击。我绝对不能原谅自己写信告诉你这个地方。""我克服了一切困难来看你，你怎么这么冷淡？"她生气了。

99."可你是怎么进来的？"他诧异地问，她不无得意地说："我用了一个米矢勒夫人的假名，贿赂了审判官的书记，他以为我是巴黎的一个美貌女子，看上了英俊的于连。"

100. 玛特儿一人徒步在街上奔走，想在民众中造成一种影响，甚至想策动暴乱营救于连。她几乎每分钟都不肯白白放过，都要做出点惊人之举。

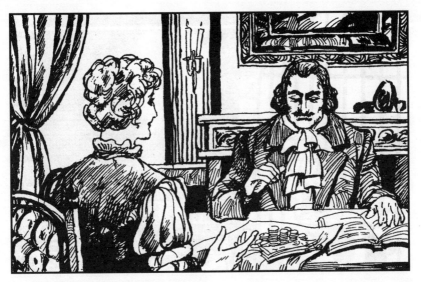

101. 玛特儿开始上下活动，营救于连。她拜访了当地的一流律师，露骨地赠送他们金钱。

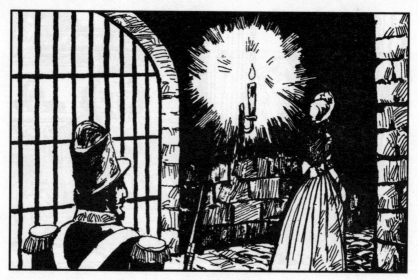

102. 她订出种种冒险计划，挥金如土表现对于连的忠诚。她重金收买了狱卒，让她自由出入。她愿牺牲名誉，全社会都知道也无妨。

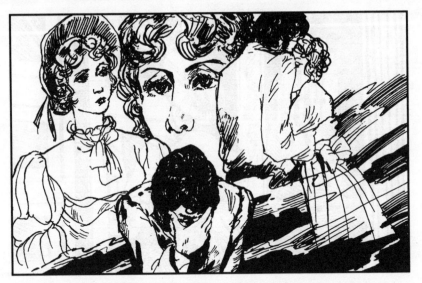

103."呵！她疯了！我阻止不了她，但愿我的死可以抵偿一切过失。"
他无奈地想着，同时放纵自己沉浸在玛特儿梦幻般的爱情之中。

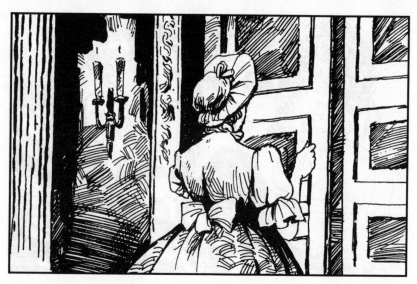

104. 经过一星期的申请，她得到贝尚松的头面人物——福力列代主教的接见。不管她多么勇敢，在拉主教府的门铃时，仍不由得浑身直打哆嗦。

105. 她被带到一间客厅里等待。这间客厅陈设豪华，趣味高雅，即使在巴黎，也只有在最好的人家才能够见到。玛特儿不由放下心来。

106. 福力列先生以一种长者的风度向她走来。他立即猜到了这个所谓的米矢勒夫人的真实身份。玛特儿毫不隐瞒，她以一种高贵的气概承认自己是木尔侯爵的女儿，与于连有着非同寻常的关系。

107. 听到真相，虚伪狡猾的表情代替了福力列脸上的和善。他向玛特儿暗示了交换的条件：请玛特儿向花菲格夫人的叔父——法兰西的教长推荐他，以便日后提拔他。

108. 玛特儿答应了他的条件，野心终于使福力列说出了所谓判决的内幕：他作为代主教可以任意安排起诉的检察官，可以左右陪审团的表决从而影响判决，很容易使犯人得到赦免的。

109. 陪审团名单定下来了，贝尚松教区有5个人，其中有哇列诺。福力列高兴地对玛特儿说："我可以保证这5个人是听我摆布的。哇列诺是靠我才挤垮了德·瑞那先生，当上市长的。"

110. 玛特儿心中稍稍有了把握，她自豪地想："一个高贵的女子对一个待死的情人崇拜到这个地步，巴黎的客厅会轰动的。"爱情和英雄主义紧缠住她不放。

111. 于连却希望孤独地待着不被打扰。过去他只想征服她，现在他明白了：他宁愿单独待着想念德·瑞那夫人，也不愿面对这个漂亮的少女。

112. 玛特儿猜到了他的心情，她清楚地感到自己的爱是凄惨而孤寂的。嫉妒使她的热情越发不可收拾，她失声痛哭起来。

113. 于连搂住她，擦着她的泪水说："热情在人生不过是偶然发生的，总会冷却的。我的儿子会使你和你的家庭蒙羞，他会被漠视。所以，我请求你把我们的儿子交给德·瑞那夫人抚养好吗？"

114. 玛特儿脸色苍白："你太残忍了！"于连悲观地说："唉，15年后，你会把对我的爱看成是一阵疯狂的结果。"他骤然停住想道："15年后，德·瑞那夫人仍然钟爱我的儿子，而玛特儿也许早就把我忘了。"

115. 看到报纸上开庭审判的消息，德·瑞那夫人不顾丈夫的劝阻，执意要前往贝尚松。前任市长愁苦地说："想想我的处境吧，你若出庭，会有怎样的流言啊！"

116. 她忧心如焚地想："我才不出庭作证呢！好像我要向于连复仇似的。"她保证绝不抛头露面参与此案。

117. 然而，一到贝尚松，她就立即给陪审官中的每一位写信："既然我还活着，你们就不能判他死刑。先生，请您宣布：此案并非蓄意杀人，这样你们的手才不会沾上无辜的血迹。"

118. 玛特儿和德·瑞那夫人最畏惧的一天来到了。全省的居民都跑到贝尚松来，看审理这桩情节浪漫的案子。不寻常的气氛增加了德·瑞那夫人和玛特儿的恐惧。

119. 旅馆里挂着客满的牌子；刑事法庭庭长受到索取旁听券的人的包围；街上在叫卖于连的肖像……性格坚强的富凯看到这种情形，也不免情绪激动。

120. 第二天9点钟，于连走出牢房，到法庭的大厅里去。院子里人山人海，宪兵们好不容易才在人群中挤出一条通道。

121. 于连被迫在人群中逗留了一刻多钟。他不得不承认他的出现引起了一片叹息和同情。出乎意料，竟没有一句恶意的话："天主呵！多年轻的孩子！还不到20岁吧。"

122. 于连站在华丽的审判厅中，看见听众席上许多美丽的妇女大感兴趣地睁大眼睛注视自己。

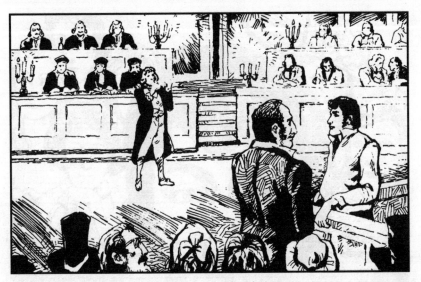

123. 见证人的报告长达几小时，然后是检察官起诉。冗长的起诉和廉价的同情使于连情绪恶劣，他叮嘱自己的律师不要花言巧语，因此，对他的辩护仅用了不满5分钟的时间。

124. 妇女们握紧手帕在听，她们的同情是显而易见的，许多泪光闪闪的眼睛在看着他。于连在包围自己的这片柔情中几乎要落泪了。

125. 这时，他突然看见了陪审官哇列诺恶毒而傲慢的目光，他气得发抖："这个坏蛋，他卑贱的心灵由于能主宰我的命运而快乐。我的悔恨可能被他看成恐惧，误以为我在乞求怜悯。"他的心肠又变得冷硬了。

126. 当审判长问他有话补充没有时，他站了起来说："死对我是公正的，德·瑞那夫人慈母般地待我，而我竟刺杀这个最值得尊敬的女人，我的罪行残忍，该定死罪。"

127. 他用20分钟讲出了藏在心中很久的话，把审判官气得七窍生烟，而在场的妇女们却泪流满面。

128. 深夜两点，审判官退进一间小房子表决。一会儿，以哇列诺为首的陪审官们故作威严地鱼贯而出。

129．哇列诺咳嗽一声，然后宣布："根据灵魂和良心，全体陪审员确认于连犯了杀人大罪，而且是蓄意杀人，该处以极刑。"

130. 审判厅内听到了一个痛苦的尖叫，那是藏身于小楼厢内的玛特儿，她失去了控制。

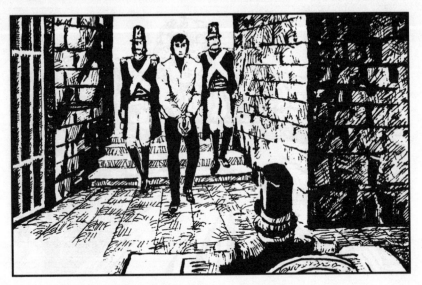

131. 于连被押进了地下的死牢。

132. 他睡了一个好觉，早上被人紧紧抱住，那是哭得不能再哭的玛特儿。她诅咒哇列诺出卖了她。她憔悴得像害了场重病，她的话句句刺激着于连的神经。

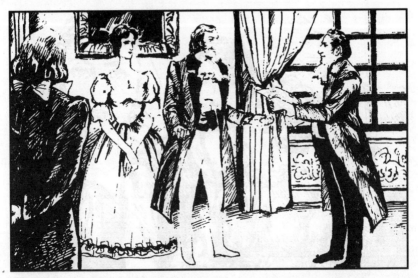

133. 原来，审判那天，哇列诺已拿到了提升为省长的委任状，所以他才胆敢过河拆桥，违反福力列的意旨，满足自己报复于连的私欲。

134. 玛特儿待他出奇地温柔，他却在想着德·瑞那夫人，他仿佛看见可爱的泪珠正一颗一颗从夫人脸上滚落，他无论如何也不能把他的心从对夫人的思念中解脱出来。

135. 玛特儿哀求于连上诉,于连拒绝道:"上诉会让我在地牢中再住上两个月,我还要不断地见到教士甚至我的父亲,够了,让我死!"他想:"再活上两个月,唯一的安慰就是这个女疯子,我才不那么傻呢!"

136. 玛特儿向她发泄自己的绝望，她诅咒他的性格，说自己的爱情是个错误。从前那个骂人、侮辱人的玛特儿又活过来了。

137. 望着她红肿的眼睛中流露出的真实的痛苦，于连温柔地抱住了她。他想："虽然此刻她对我充满了感情，将来有一天，回想起她在情窦初开时，竟被一个平民迷住了，她会感到羞耻。"

138. 玛特儿把律师请进来说服于连，他说："您还有3天可以提出上诉，而且我有责任每天上这儿来。"于连握着他的手说："我感谢您，您是一个正直的人。我要好好考虑考虑。"

139. 玛特儿和律师走了。于连感到已被玛特儿折腾得很累很累，他躺在床上，不一会儿就睡着了。

140. 一滴温热的泪水唤醒了熟睡的于连，在半醒中，他以为又是玛特儿。一声熟悉的叹息使他睁开了双眼，天呵，是德·瑞那夫人！

141. 他跪在了她的脚下叫道："是你吗？我在死以前终于见到了你，这不是梦吧？饶恕我这个杀人犯吧！"

142. "若是你想得到我的宽恕，请你想法为自己辩护。"她站起身，急忙把自己投入他的怀抱，泣不成声地说："我知道你不愿意，但是请你答应我吧！"

143. 于连不答，只是不停地吻着她说："这两个月里，你会天天来看我吗？""我发誓，一定来。只要我的丈夫不阻拦。"

144. 爱情使于连发狂，他紧紧地抱住了她，弄痛了她受伤的肩膀，她发出一声轻微的叫喊："你把我弄痛了。"于连的泪涌了出来："亲爱的，以前我们那样相爱，谁能料到我竟会刺杀你呢？"

145. "谁又能料到我会写那封不名誉的信呢？宗教使我犯了可怕的罪行，那封信是由忏悔教士起草逼着我誊写的。可是，从我看见你起，我就不再懊悔，不再有罪恶感。我一点也不恨你，我心中只有对你的爱。"

146. 于连不管她在说话，没完没了地吻她。他们彼此争着倾诉，也彼此饶恕了对方。于连说："在最后的日子里，有你的陪伴，我不会比这个时候更幸福了。""我们两个月后就要永别了，还不如马上一起死去呢！"

147.“不，你要凭着对我的爱情发誓，绝不用任何方式自杀，为了我的儿子，你要活下去。”“你的话就是命令。可我已经相信了你与玛特儿的罗曼史了。”她忧郁地微笑着说。

148. "她只是我的妻子，不是我的爱人。我只爱你，从没爱过别人。"
夫人喜极而泣，两人相拥无声地哭泣了很久。他们的幸福是无可比拟
的。

149. 于连担心她的探监会连累她。她说："我已经越过了廉耻的界限，公开探监使我成了街谈巷议的女主角，这一切都是为了你。"于连幸福无边了。为了爱他，她付出多大的代价，他无比地感恩。

150. 他无比惋惜地抚慰着她说："从前我们在维尔吉的别墅里，也可以这么快乐的。可是那时，强烈的野心使我不能全心全意享受你的爱。我没有抓牢我的幸福，反而为了虚幻的前程离开了你。"

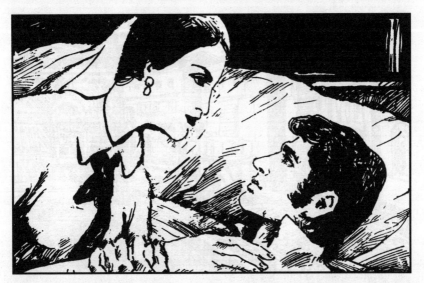

151. 除了被玛特儿占去的时间外，他生活在爱里，不想明天的事。他的这种热情达到顶点，产生了奇妙的力量，使夫人也忘记了他的处境，享受到了无忧无虑的甜蜜和快乐。

152. 3天以后，德·瑞那先生得知妻子探监，派车来命令她立即回家。

153. 于连陷入了最悲惨的不幸之中。他变得软弱和容易冲动，失去了男性的高傲。他绝望地想："压在我心头的不是死刑，我孤独的真正原因是夫人的离去。天主呵，把她还给我吧！"

154. 玛特儿非常嫉妒德·瑞那夫人探监，每天都要吵闹一顿。她发狂地嫉妒却不能报复，时间对她来说是悲苦的延续。即使于连获救，她也还是失去了他。而她却不能不爱这个不忠实的情人。

155．她又羞耻又痛苦，得不到解脱。她嚷道："从此我将鄙视伟大的爱情。因为才过了6个月，我热爱的情人已弃我而去，爱上了别人，并且这个女人还是他不幸的根源！"

156. 于连用一切力量温和地对待这个被他严重伤害的少女。她为他牺牲名誉乃至一切，可是并未得到他的爱情。他不能再刺激她了，在这生命最后的日子里，他要做个正直的人。

157. 不幸的是，他父亲要探监又加深了他的痛苦。白发苍苍的老木匠永远让儿子害怕。他等待着一场难堪的责骂，他想："命运安排我们为父子，可我们却彼此伤害，临死他还不放过我。"

158. 严厉的斥责开始了，于连实在忍不住愤怒的泪水，他怕父亲把自己的软弱到外面去宣扬，他千方百计想把老头儿支走。他突然灵机一动地叫道："我存得有钱。"

159．他立刻停止了咒骂，开始试探于连如何安排这笔钱，当他得知这笔钱将留给自己和两个儿子，老头儿满意了："应该如此，你如果像一个好信徒一样去死，就该偿还你在这个世上的债务。"

160. 老头儿终于走了，于连痛心地想："这就是父爱！实际上，上流社会的贵族和我父亲没什么两样。我的父亲虽然贪财，但他不虚伪。所以比那些伪君子要好得多呢！"这个残酷的结论，使他渴望立即死去。

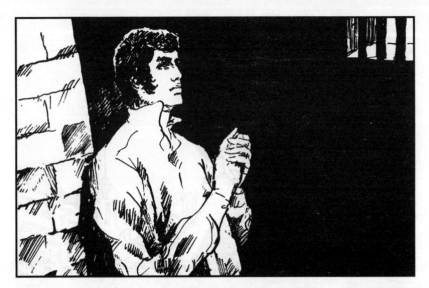

161. 漫长的5天过去了，他对玛特儿既有礼貌又很温存。对德·瑞那夫人的思念，使他心力交瘁。一天晚上，他认真考虑自杀。

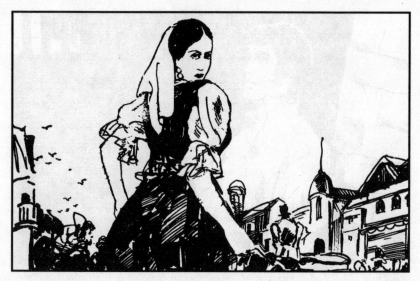

162. 德·瑞那夫人不顾一切地逃了出来。她来探监本身就是一种牺牲，以往，当众出丑对她来说比死还可怕，可现在，丢失名誉已微不足道。与于连最后的相聚是她唯一的念头。

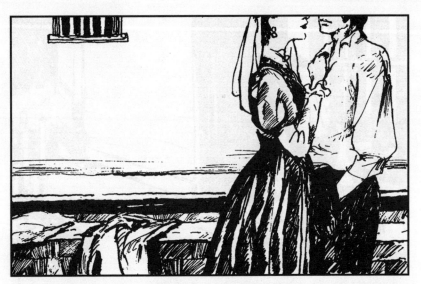

163．她拥吻着于连说：“我的第一个责任是陪伴你。”于连在她面前没有丝毫卑下的自尊心，他把自己的软弱表现全部都讲给她听。她对他亲切又可爱。

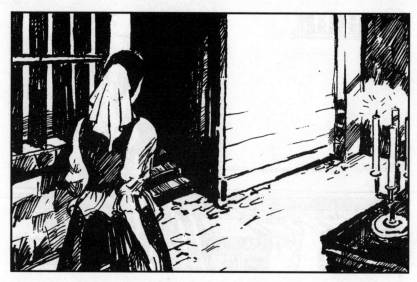

164. 德·瑞那夫人仗着金钱的力量，利用而且是滥用了她的姑母，一个出名而有钱的笃信宗教的女人的信誉，得到许可，出入地牢，每天两次来看他。

165. 听到这个消息，玛特儿的嫉妒发展到了失去理智的程度，她来找福力列先生，希望他加以干预。福力列向她承认，他的权势再大，也没有大到可以无视一切礼仪。

166. 死期来临了，于连让富凯带走了玛特儿和德·瑞那夫人。他叮嘱道："让她们同乘一辆马车，她们要么彼此慰藉，要么就表现出不共戴天的仇恨，这可以稍稍减轻她们失去我的痛苦。"

167. 他请求富凯用钱把他的遗体从教士手中买出来。他说他喜欢维立叶尔城郊山上的那个小山洞，他曾藏身洞内，燃烧起青年人的野心。他说："就把我葬在那洞里面吧！"

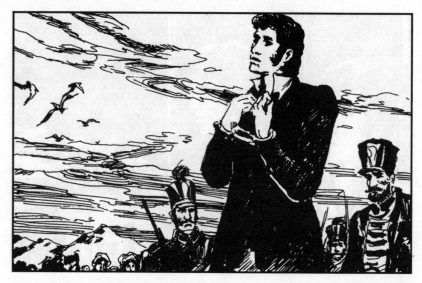

168. 两天后，他被从地牢里押出来。行走在草地上给他以愉快的感觉，好像是一次散步。阳光灿烂，万物欣欣向荣，于连充满了勇气："来吧！我的脸绝不会因恐惧而变色。"

169. 富凯照办了一切。他把于连的尸体运回自己的小屋，在黑暗中独守于连度过长夜。

170. 突然，他在大惊失色之下发现了玛特儿走了进来。

171. 她神情迷乱，喃喃道："我要看他！"富凯没有勇气说话，只用手指了指地板上蓝色大衣裹住的遗体。

172. 她跪在了那堆东西面前，对她祖先传奇式的爱情经历的回忆，给了她勇气，战栗着打开大衣。

173．富凯别转了脸，听见她在房间里迅速走动，点燃了数只蜡烛，把于连的头颅摆在大理石桌上，吻那前额。

174. 在一辆披着黑纱的车内，玛特儿独自把她热恋的情人的头放在膝上，伴随她的爱人到他生前选定的墓穴去。

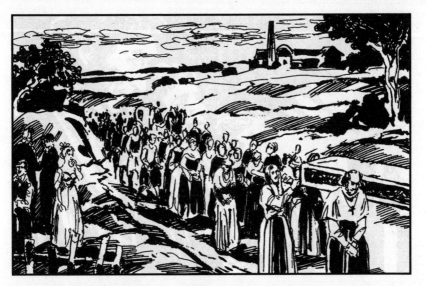

175. 很多教士护送着棺材。送葬的队伍经过很多村庄，人们被这黑色的队伍的气派吸引，跟上山来。

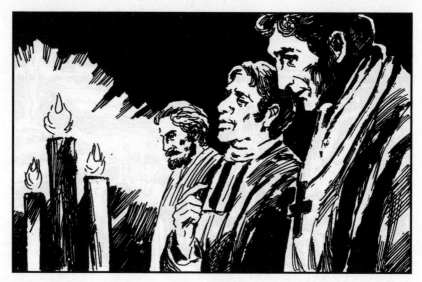

176. 汝拉山一个高峰上的山洞里，无数美丽的烛光照彻黑夜，20个教士做着安葬的祈祷。

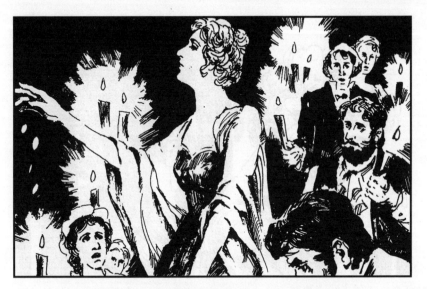

177. 身着曳地丧服的玛特儿向村民抛掷了上万法郎的银币。

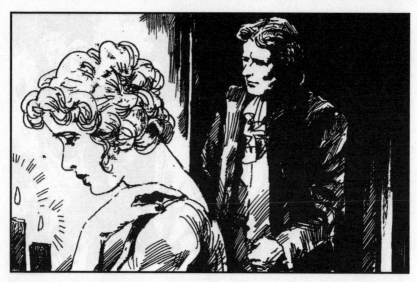

178. 她与富凯单独留下，亲手安葬了于连的头颅。富凯痛苦得要疯了。

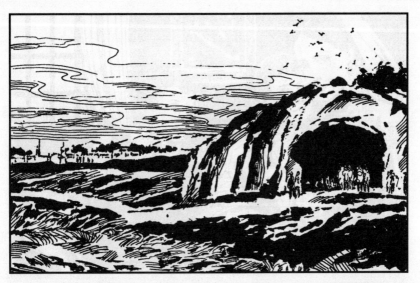

179. 在玛特儿的安排下，他们挥金如土，用意大利大理石做雕刻，把这个荒凉的山洞装饰得富丽堂皇。

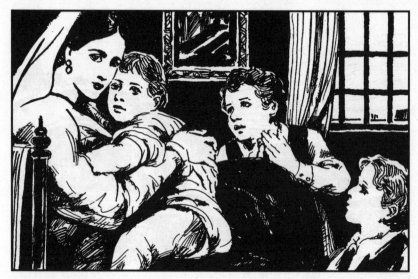

180. 德·瑞那夫人忠实于自己的诺言，没有寻死。她气息奄奄，用最后的慈爱吻她的三个孩子。三天后，失去于连的深哀剧痛夺去了她的生命。